书法临创必备

《曹全碑》集字 古诗

◎ 欧强 编著

中原出版传媒集团
中原传媒股份公司
河南美术出版社
·郑州·

图书在版编目（CIP）数据

《曹全碑》集字. 古诗／欧强编著. — 郑州：河南美术
出版社，2023.10

（书法临创必备）

ISBN 978-7-5401-6275-7

I. ①曹… II. ①欧… III. ①隶书－碑帖－中国－古代
IV. ① J292.21

中国国家版本馆 CIP 数据核字（2023）第 147167 号

书法临创必备

《曹全碑》集字 古诗

欧 强 编著

出 版 人 王广照

责任编辑 白立献 李 昂

责任校对 裴阳月

封面设计 楮墨堂

内文设计 张国友

出版发行 河南美术出版社

　　　　　地址：郑州市郑东新区祥盛街 27 号

　　　　　邮编：450016

　　　　　电话：（0371）65788152

印　　刷 河南瑞之光印刷股份有限公司

开　　本 787 毫米 ×1092 毫米 1/12

印　　张 9

字　　数 90 千字

版　　次 2023 年 10 月第 1 版

印　　次 2023 年 10 月第 1 次印刷

书　　号 ISBN 978-7-5401-6275-7

定　　价 38.00 元

编写说明

历代经典碑帖作为中华文化的一部分，是了解历史的重要文献资料，也是我们学习书法的重要取法对象。

《曹全碑》全称《郃阳令曹全碑》。此碑立于东汉灵帝中平二年（185），明万历年间在郃阳县（今陕西合阳）出土。此碑文字秀美典雅，笔画飘逸又不失骨力，为汉隶中的精品。明末清初，碑学大兴，为《曹全碑》的广泛传播奠定了基础。自清至今，受《曹全碑》影响者不胜枚举，《曹全碑》也犹如书海中的灯塔，引领书者不断前行。

集字，古人称之为『取诸长处，总而成之』。结合古今书家的学书经验来看，借助集字进行书法学习，逐渐从临摹向创作过渡是非常普遍的现象。集字创作也是大部分人在学书道路上的必经之路。基于此，我们精心策划了此系列图书，并且结合读者反馈，进行了针对性的编排设计。

一、所选内容主要基于中华优秀传统文化，如唐诗宋词、儒家经典、古文名篇等，它们是历代书家创作的高频素材之一。

二、本书所选集字主要来源于《曹全碑》原碑以及历代名家所写《曹全碑》等。

三、书中对个别生僻字和碑帖中没有的字进行再造。一般借助电脑工具拆解字形，选取合适的偏旁部首进行重新组合，极少数不便拆解组合的字则邀请隶书名家书写。

四、本书借鉴了碑帖善本，采用碑帖拓本的样式进行编排，对字体的大小、左右间距进行了组合调整。

本册为《〈曹全碑〉集字·古诗》。古诗作为传统经典文化，千百年代代传诵，作为文人抒情达意的媒介和产物，是文人情怀的委婉表达。借景抒情，以景寄情，它们无不体现着传统文化的人文精神和独特内涵。

限于专业水平，编排中难免有纰漏之处，诚待读者朋友批评指正，以期修订完善。

目 录

蝉／虞世南……1

送杜少府之任蜀州／王　勃……2

从军行／杨　炯……3

在狱咏蝉／骆宾王……4

于易水送人／骆宾王……5

登幽州台歌／陈子昂……6

望月怀远／张九龄……7

宿建德江／孟浩然……8

过故人庄／孟浩然……9

与诸子登岘山／孟浩然……10

春晓／孟浩然……11

岁暮归南山／孟浩然……12

咏柳／贺知章……13

回乡偶书（其一）／贺知章……14

回乡偶书（其二）／贺知章……15

凉州词／王之涣……16

从军行七首（其一）／王昌龄……17

从军行七首（其四）／王昌龄……18

出塞／王昌龄……19

春宫曲／王昌龄……20

长信秋词五首（其三）／王昌龄……21

芙蓉楼送辛渐／王昌龄……22

终南望馀雪／祖　咏……23

竹里馆／王　维……24

相思／王　维……25

山中／王　维……26

山居秋暝／王　维……27

鸟鸣涧／王　维……28

观猎／王　维……29

终南别业／王　维……30

送陆判官往琵琶峡／李　白……31

望天门山／李　白……32

春夜洛城闻笛／李　白……33

山中与幽人对酌／李　白……34

早发白帝城／李　白……35

春思／李　白……36

登庐山五老峰／李　白……37

山中问答／李　白……38

送友人／李　白……39

秋登宣城谢朓北楼／李　白……40

次北固山下／王　湾……41

剑客／贾　岛……42

寻隐者不遇／贾　岛……43
凉州词／王　翰……44
送灵澈上人／刘长卿……45
逢雪宿芙蓉山主人／刘长卿……46
送上人／刘长卿……47
饯别王十一南游／刘长卿……48
望岳／杜　甫……49
贫交行／杜　甫……50
春夜喜雨／杜　甫……51
赠花卿／杜　甫……52
八阵图／杜　甫……53
武侯庙／杜　甫……54
江南逢李龟年／杜　甫……55
春望／杜　甫……56
逢入京使／岑　参……57
枫桥夜泊／张　继……58
寒食／韩　翃……59
秋夜寄邱员外／韦应物……60
滁州西涧／韦应物……61
夜上受降城闻笛／李　益……62

江南曲／李　益……63
喜见外弟又言别／李　益……64
游子吟／孟　郊……65
登科后／孟　郊……66
题都城南庄／崔　护……67
乌衣巷／刘禹锡……68
春词／刘禹锡……69
问刘十九／白居易……70
暮江吟／白居易……71
赋得古原草送别／白居易……72
悯农二首（其一）／李　绅……73
悯农二首（其二）／李　绅……74
江雪／柳宗元……75
泊秦淮／杜　牧……76
山行／杜　牧……77
清明／杜　牧……78
江南春／杜　牧……79
登乐游原／李商隐……80
夜雨寄北／李商隐……81
瑶池／李商隐……82

嫦娥／李商隐……83
喜外弟卢纶见宿／司空曙……84
渡汉江／宋之问……85
书湖阴先生壁（其一）／王安石……86
元日／王安石……87
泊船瓜洲／王安石……88
登飞来峰／王安石……89
题西林壁／苏　轼……90
赠刘景文／苏　轼……91
饮湖上初晴后雨二首（其二）／苏　轼……92
惠崇春江晚景二首（其一）／苏　轼……93
春宵／苏　轼……94
十一月四日风雨大作二首（其二）／陆　游……95
冬夜读书示子聿／陆　游……96
示儿／陆　游……97
竹石／郑　燮……98
所见／袁　枚……99
春风／袁　枚……100
苔／袁　枚……101
己亥杂诗（其五）／龚自珍……102

垂緌飲清露流響

疏桐居高聲自遠

是藉秋風

蝉／虞世南

垂緌饮清露，流响出疏桐。

居高声自远，非是藉秋风。

非

1

城闕輔三秦風煙望五津
與君離別意同是宦遊人
海內存知己天涯若比鄰
無為在歧路兒女共沾巾

送杜少府之任蜀州／王　勃

城阙辅三秦，风烟望五津。与君离别意，同是宦游人。海内存知己，天涯若比邻。无为在歧路，儿女共沾巾。

烽火照西京，心中自不平。牙璋辞凤阙，铁骑绕龙城。雪暗凋旗画，风多杂鼓声。宁为百夫长，胜作一书生。

从军行／杨 炯

烽火照西京

心中自不烽

牙璋辞凤阙

铁骑绕龍城

雪暗凋旗畫風多雜鼓聲

寧爲百夫長勝作一書坒

西陆蝉声唱，南冠客思深。不堪玄鬓影，来对白头吟。露重飞难进，风多响易沉。无人信高洁，谁为表予心？

西
陸
蟬
聲
唱
南
冠
客
思
深

不
堪
玄
鬢
影
來
對
白
頭
吟

露
重
飛
難
進
風
多
響
易
沉

無
人
信
高
潔
誰
爲
表
予
心

此地别燕丹，壮士发冲冠。昔时人已没，今日水犹寒。

此地别燕丹壮士

衝冠昔時人已没

日水猶寒

前不见古人，后不见来者。念天地之悠悠，独怆然而涕下。

獨　來　前
愴　者　不
然　念　見
而　天　古
涕　地　人
下　之　後
　　悠　不
　　悠　見

海上生明月天涯共此時

情人怨遙夜竟夕起相思

滅燭憐光滿披衣覺露滋

不堪盈手贈還寢夢佳期

望月怀远／张九龄

海上生明月，天涯共此时。情人怨遥夜，竟夕起相思。灭烛怜光满，披衣觉露滋。不堪盈手赠，还寝梦佳期。

7

移舟泊烟渚日暮客

愁新野旷天低樹江

清月近人

故人具雞黍邀我至田家
綠樹村邊合青山郭外斜
開軒面場圃把酒話桑麻
待到重陽日還來就菊花

过故人庄／孟浩然

故人具鸡黍，邀我至田家。

绿树村边合，青山郭外斜。

开轩面场圃，把酒话桑麻。

待到重阳日，还来就菊花。

人事有代謝　往來成古今

江山留勝跡　我輩復登臨

水落魚梁淺　天寒夢澤深

羊公碑尚在　讀罷淚沾襟

与诸子登岘山／孟浩然

人事有代谢，往来成古今。江山留胜迹，我辈复登临。水落鱼梁浅，天寒梦泽深。羊公碑尚在，读罢泪沾襟。

春眠不覺曉霢霖聞

啼鳥夜來風雨聲花

落知多少

春晓／孟浩然

春眠不觉晓，处处闻啼鸟。夜来风雨声，花落知多少。

北闕休上書，南山歸敝廬。不才明主棄，多病故人疏。白發催年老，青陽逼歲除。永懷愁不寐，松月夜窗虛。

北阙休上书，南山归敝庐。不才明主弃，多病故人疏。白发催年老，青阳逼岁除。永怀愁不寐，松月夜窗虚。

碧玉妆成一树高

万条绿丝绦不知

谁裁出二月春

风似剪刀

回乡偶书（其一）/贺知章

少小离家老大回，乡音无改鬓毛衰。儿童相见不相识，笑问客从何处来。

少小離家大郷

音無改鬢毛衰

相見不相識

從何見不霄來笑問

客童

離別家鄉歲月多
來人事半消磨
門前鏡湖水
改舊時波

回乡偶书（其二）／贺知章

离别家乡岁月多，近来人事半消磨。惟有门前镜湖水，春风不改旧时波。

度何片黄
玉須孤河
門怨城遠
關楊萬上
柳仞白
春山雲
風羌間
不笛一

凉州词／王之涣

黄河远上白云间，一片孤城万仞山。羌笛何须怨杨柳，春风不度玉门关。

16

从军行七首（其一）／王昌龄

烽火城西百尺楼，黄昏独上海风秋。

更吹羌笛关山月，无那金闺万里愁。

烽 火 城 西 百 尺 楼 黄

昏 独 上 海 风 秋 更 吹

羌 笛 關 山 月 無 那 金

閨 萬 里 愁

青海长云暗雪山，孤城遥望玉门关。黄沙百战穿金甲，不破楼兰终不还。

青海长云暗雪山

孤城遥望玉门关

黄沙百战穿金甲

不破楼兰终不还

秦時明月漢時關
萬里長征人未還
但使龍城飛將在
不教胡馬度陰山

昨夜风开露井桃，未央前殿月轮高。平阳歌舞新承宠，帘外春寒赐锦袍。

寒　歌　央　昨

賜　舞　前　夜

錦　新　殿　風

袍　承　月　開

　　寵　輪　露

　　簫　高　井

　　外　平　桃

　　春　陽　未

长信秋词五首（其三）／王昌龄

奉帚平明金殿开，且将团扇共徘徊。玉颜不及寒鸦色，犹带昭阳日影来。

奉帚平明金殿開且

將團扇共徘徊顏昭

不及寒鴉色猶帶

陽日影来

心親明寒
在友送雨
玉如客連
壺相楚江
　問山夜
　　孤入
　一　
　片洛吳
冰陽平

寒雨连江夜入吴，平明送客楚山孤。洛阳亲友如相问，一片冰心在玉壶。

終
南
陰
嶺
秀
積
雪
浮

雲
端
林
表
明
霽
色
城

中
增
暮
寒

獨坐幽篁裏彈琴復

長嘯深林人不知明

月來相照

竹里馆／王　维

独坐幽篁里，弹琴复长啸。深林人不知，明月来相照。

红豆生南国春来发

发枝颜君多采撷此

牛物取相思

相思／王　维

红豆生南国，春来发几枝？愿君多采撷，此物最相思。

25

荆溪白石出天寒红

石出天寒红叶稀山路元无雨

叶稀山路元无雨空翠湿人衣

翠湿人衣

空山新雨後天氣晚来秋

明月松間照清泉石上流

竹喧歸浣女蓮動下漁舟

隨意春芳歇王孫自可留

山居秋暝／王　维

空山新雨后，天气晚来秋。明月松间照，清泉石上流。竹喧归浣女，莲动下渔舟。随意春芳歇，王孙自可留。

人閒桂花落夜靜春

山空月出驚山鳥時

鳴春澗中

鸟鸣涧／王　维

人闲桂花落，夜静春山空。月出惊山鸟，时鸣春涧中。

風勁角弓鳴，將軍獵渭城

草枯鷹眼疾，雪盡馬蹄輕

忽過新豐市，還歸細柳營

田看射雕處，千里暮雲平

风劲角弓鸣，将军猎渭城。草枯鹰眼疾，雪尽马蹄轻。忽过新丰市，还归细柳营。回看射雕处，千里暮云平。

中岁颇好道晚家南山陲

兴来每独往胜事空自知

行到水穷处坐看云起时

偶然值林叟谈笑无还期

中岁颇好道，晚家南山陲。兴来每独往，胜事空自知。行到水穷处，坐看云起时。偶然值林叟，谈笑无还期。

水國秋風夜殊非遠

別時長安如夢裏何

日是歸期

送陆判官往琵琶峡／李 白

水国秋风夜，殊非远别时。长安如梦里，何日是归期？

天门中断楚江开，碧水东流至此回。两岸青山相对出，孤帆一片日边来。

天門中斷楚江開
碧水東流至此
青山相對出
孤帆一片日邊來

誰家玉笛暗飛聲散

入春風滿洛城此夜

曲中聞折柳何人不

起故園情

春夜洛城闻笛／李白

谁家玉笛暗飞声，散入春风满洛城。此夜曲中闻折柳，何人不起故园情！

山中与幽人对酌／李 白

两人对酌山花开，一杯一杯复一杯。我醉欲眠卿且去，明朝有意抱琴来。

兩人對酌山花開

一杯一杯復一杯

我醉欲眠卿且去

明朝有意抱琴来

朝辭白帝彩雲間

千里江陵一日還

兩岸猿聲啼不住

輕舟已過萬重山

朝辞白帝彩云间，千里江陵一日还。两岸猿声啼不住，轻舟已过万重山。

春思／李白

燕草如碧丝，秦桑低绿枝。当君怀归日，是妾断肠时。春风不相识，何事入罗帏？

盧山東南五老峯青
天削出金芙蓉九江
秀色可攬結吾將
地巢雲松　此

问余何意栖碧山，笑而不答心自闲。桃花流水窅然去，别有天地非人间。

問余何意栖碧山

笑而不答心自閑

桃花流水窅然去

別有天地非人間

送友人／李 白

青山横北郭，白水绕东城。此地一为别，孤蓬万里征。浮云游子意，落日故人情。挥手自兹去，萧萧班马鸣。

39

青山横北郭，白水绕东城。此地一为别，孤蓬万里征。浮云游子意，落日故人情。挥手自兹去，萧萧班马鸣。

秋登宣城谢朓北楼／李　白

江城如画里，山晚望晴空。两水夹明镜，双桥落彩虹。人烟寒橘柚，秋色老梧桐。谁念北楼上，临风怀谢公。

誰　人　兩　江
念　煙　水　城
北　寒　夹　如
樓　橘　明　畫
上　柚　鏡　裏
臨　秋　雙　山
風　色　橋　晚
懷　老　落　望
謝　梧　彩　晴
公　桐　虹　空

客路青山外 行舟绿水前
潮平两岸阔 风正一帆悬
海日生残夜 江春入旧年
乡书何处达 归雁洛阳边

次北固山下／王 湾

客路青山外，行舟绿水前。潮平两岸阔，风正一帆悬。海日生残夜，江春入旧年。乡书何处达？归雁洛阳边。

41

十年磨一劍霜刃未

曾試今日把示君誰

有不平事

松下問童子言師採

藥去祇在此山中雲

深不知霙

寻隐者不遇／贾 岛

松下问童子，言师采药去。只在此山中，云深不知处。

43

葡萄美酒夜光杯
欲饮琵琶马上催
醉卧沙场君莫笑
古来征战几人回

蒼蒼竹林寺杳杳鐘

聲晚荷笠帶斜陽青

山獨歸遠

送灵澈上人／刘长卿
苍苍竹林寺，杳杳钟声晚。
荷笠带斜阳，青山独归远。

日暮蒼山遠天寒白
屋貧柴門聞犬吠風
雪夜歸人

逢雪宿芙蓉山主人／刘长卿

日暮苍山远，天寒白屋贫。柴门闻犬吠，风雪夜归人。

孤雲將野鶴　豈向人間住　莫買沃洲山　時

人已知

望君烟水阔，挥手泪沾巾。飞鸟没何处，青山空向人。长江一帆远，落日五湖春。谁见汀洲上，相思愁白蘋。

望君煙水闊揮手淚沾巾

飛鳥没何處青山空向人

長江一帆遠落日五湖春

誰見汀洲上相思愁白蘋

岱宗夫如何？齐鲁青未了。
造化钟神秀，阴阳割昏晓。
荡胸生层云，决眦入归鸟。会当凌绝顶，一览众山小。

望岳／杜　甫

似宗夫如何齊魯青未了

造化鍾神秀陰陽割昏曉

蕩胸生層雲決眦入歸鳥

會當凌絕頂一覽眾山小

49

贫交行／杜　甫

翻手作云覆手雨，纷纷轻薄何须数。君不见管鲍贫时交，此道今人弃如土。

翻手作雲覆手雨紛

紛輕薄何須數君

見管鮑貧時交此

今人棄如土道不

好雨知時節當春乃發生

隨風潛入夜潤物細無聲

野徑雲俱黑江船火獨明

曉看紅濕霑花重錦官城

春夜喜雨／杜 甫

好雨知时节，当春乃发生。随风潜入夜，润物细无声。野径云俱黑，江船火独明。晓看红湿处，花重锦官城。

錦城絲管日紛紛半

入江風半入雲此曲

祇應天上有人人間

得幾回聞

赠花卿／杜 甫

锦城丝管日纷纷，半入江风半入云。此曲只应天上有，人间能得几回闻？

功盖三分国

名成八阵图

陈图江流石不转

恨失吞吴

八阵图／杜 甫

功盖三分国，名成八阵图。江流石不转，遗恨失吞吴。

遗庙丹青落，空山草木长。犹闻辞后主，不复卧南阳。

遺廟丹青落空山草
木長猶聞辭後主不
復卧南陽

岐王宅裏尋常見

九堂前幾度聞

江南好風景

節又逢君

正是江南好風景

岐王宅里寻常见，崔九堂前几度闻。正是江南好风景，落花时节又逢君。

春望／杜 甫

国破山河在，城春草木深。感时花溅泪，恨别鸟惊心。烽火连三月，家书抵万金。白头搔更短，浑欲不胜簪。

國破山河在城春草木深
感時花濺淚恨別鳥驚心
烽火連三月家書抵萬金
白頭搔更短渾欲不勝簪

故园东望路漫漫，双袖龙钟泪不干。马上相逢无纸笔，凭君传语报平安。

故

园

東

望

路

漫

漫

雙

袖

龍

鍾

淚

不

干

馬

上

相

逢

無

紙

筆

憑

君

傳

語

邦

平

安

枫桥夜泊／张　继

月落乌啼霜满天，江枫渔火对愁眠。姑苏城外寒山寺，夜半钟声到客船。

月落烏啼霜滿天江

楓漁火對愁眠姑蘇

城外寒山寺夜半鐘

聲到客船

寒食／韩　翃

春城无处不飞花，寒食东风御柳斜。日暮汉宫传蜡烛，轻烟散入五侯家。

春城無
食東漢入
城宮五
東風傳
無宮侯
霙御蠟家
不柳
飛斜燭
花日煙
寒暮斜軒
散暮寒

懷君屬秋夜散步詠

涼天空山松子落幽

人應未眠

独怜幽草涧边生，上有黄鹂深树鸣。春潮带雨晚来急，野渡无人舟自横。

独 憐 幽 草 澗 邊 生

有 黄 鸝 深 樹 鳴 春 潮

帶 雨 晚 來 急 野 渡 無

人 舟 自 橫

回乐烽前沙似雪，受降城外月如霜。不知何处吹芦管，一夜征人尽望乡。

人盡望鄉

何處吹蘆管一夜征

降城外月如霜不知

回樂烽前沙似雪受

嫁得瞿塘贾朝朝误

委期早知潮有信

与弄潮儿

江南曲／李　益

嫁得瞿塘贾，朝朝误妾期。早知潮有信，嫁与弄潮儿。

63

十年离乱后，长大一相逢。问姓惊初见，称名忆旧容。别来沧海事，语罢暮天钟。明日巴陵道，秋山又几重。

十年離亂後長大一相逢

問姓驚初見稱名憶舊容

別來滄海事語罷暮天鐘

明日巴陵道秋山又幾重

游子吟／孟 郊

慈母手中线，游子身上衣。临行密密缝，意恐迟迟归。谁言寸草心，报得三春晖！

慈母手中綫
遊子身上衣
臨行密密縫
意恐遲遲歸
誰言寸草心
邪得三春暉

昔日龌龊不足夸，今朝放荡思无涯。春风得意马蹄疾，一日看尽长安花。

昔日龌龊不足夸

今朝放荡思无涯

春风得意马蹄疾

一日看尽长安花

题都城南庄／崔　护

去年今日此门中，人面桃花相映红。人面不知何处去，桃花依旧笑春风。

去年今日此门中，人面桃花相映红。人面不知何处去，桃花依旧笑春风。

朱雀橋邊野草花

烏衣巷口夕陽斜舊時

王謝堂前燕飛入尋

常百姓家

春词／刘禹锡

新妆宜面下朱楼，

深锁春光一院愁。

行到中庭数花朵，

蜻蜓飞上玉搔头。

新

妆

宜

面

下

朱

楼

深

锁

春

光

一

院

愁

行

到

中

庭

数

花

朵

蜻

蜓

飞

上

玉

搔

头

豆

綠蟻新醅酒紅泥小

火爐晚來天欲雪能

飲一杯無

一道
残阳
铺水中

九
江
琵
琶

珠
月
似
弓

賦得古原草送別／白居易

离离原上草，一岁一枯荣。野火烧不尽，春风吹又生。远芳侵古道，晴翠接荒城。又送王孙去，萋萋满别情。

離離原上草一歲一枯榮
野火燒不盡春風吹又生
遠芳侵古道晴翠接荒城
又送王孫去萋萋滿別情

春種一粒粟秋收萬顆

子四海無閒田

夫猶餓死

悯农二首（其一）／李　绅

春种一粒粟，秋收万颗子。四海无闲田，农夫犹饿死。

鋤禾日當午汗滴禾下土誰知盤中餐粒粒皆辛苦

千鳥飛絕萬徑人

蹤滅孤舟蓑笠翁

釣寒江雪

江雪／柳宗元

千山鸟飞绝，万径人踪灭。孤舟蓑笠翁，独钓寒江雪。

75

泊秦淮／杜　牧

烟笼寒水月笼沙，夜泊秦淮近酒家。商女不知亡国恨，隔江犹唱《后庭花》。

煙籠寒水月籠沙夜
泊秦淮近酒家商女
不知亡國恨隔江
唱後庭花

山行／杜　牧

远上寒山石径斜，白云生处有人家。停车坐爱枫林晚，霜叶红于二月花。

遠上寒山石径斜

白雲生處有人家

停車坐愛楓林晚

霜葉紅於二月花

清明／杜牧

清明时节雨纷纷，路上行人欲断魂。借问酒家何处有，牧童遥指杏花村。

清明时节雨纷纷
路上行人欲断魂
借问酒家何处有
牧童遥指杏花村

江南春／杜　牧

千里莺啼绿映红，水村山郭酒旗风。南朝四百八十寺，多少楼台烟雨中。

千里莺啼绿映红水
村山郭酒旗风南朝
四百八十寺多少楼
臺煙雨中

向晚意不適驅車登

古原夕陽無限好祇

是近黄昏

夜雨寄北／李商隐

君问归期未有期，巴山夜雨涨秋池。何当共剪西窗烛，却话巴山夜雨时。

君問歸期未有期巴

山夜雨漲秋池何當

共剪西窗燭却話

山夜雨時

瑶池　事曰竹瑶
不行歌池
重三聲阿
來萬動母
里地綺
穆哀窗
王八開
何駿黃

瑶池／李商隐

瑶池阿母绮窗开，黄竹歌声动地哀。八骏日行三万里，穆王何事不重来。

雲母屏風燭影深長
河漸落曉星沉嫦
應悔偷靈藥碧海
天夜夜心青

嫦娥／李商隐

云母屏风烛影深，长河渐落晓星沉。嫦娥应悔偷灵药，碧海青天夜夜心。

静夜四无邻，荒居旧业贫。雨中黄叶树，灯下白头人。以我独沉久，愧君相见频。平生自有分，况是蔡家亲。

静夜四无邻荒居舊業貧

雨中黄葉樹燈下白頭人

以我獨沉久愧君相見頻

平生自有况是蔡家親

嶺外音書斷經冬復歷

春近鄉情更怯不敢問來人

茅檐长扫净无苔，花木成畦手自栽。一水护田将绿绕，两山排闼送青来。

闥護木茅

送田成檐

青將畦長

來綠手掃

繞自淨

雨栽無

山一苔

排水花

元日／王安石

爆竹声中一岁除，春风送暖入屠苏。千门万户曈曈日，总把新桃换旧符。

爆竹聲中一歲除

春風送暖入屠蘇

千門萬戶曈曈日

總把新桃換舊符

时 又 山 京
照 绿 祇 口
我 江 隔 瓜
还 畔 数 洲

岸 重 一
明 山 水
月 春 间

何 风 钟

飛来山上千尋塔聞

説雞鳴見日升不畏

浮雲遮望眼自緣身

在取高層

題**西林壁**／蘇　軾

橫看成嶺側成峰，遠近高低各不同。不識廬山真面目，只緣身在此山中。

橫看成嶺側戌峯遠
近高低各不同衹緣
廬山真面目身
在此山中識

黄残发荷

橘景犹尽

绿君有已

时须傲无

記霜擎

取枝雨

是一盖

橙来菊

水光潋滟晴方好，山色空蒙雨亦奇。欲把西湖比西子，淡妆浓抹总相宜。

水光潋滟晴方好
山色空蒙雨亦奇
欲把西湖比西子
淡妆浓抹总相宜

竹外桃花三两枝 春
江水暖鸭先知 蒌蒿
满地芦芽短 正是河
豚欲上时

惠崇春江晚景二首（其一）／苏 轼
竹外桃花三两枝，春江水暖鸭先知。蒌蒿满地芦芽短，正是河豚欲上时。

春宵一刻值千金，花有清香月有阴。歌管楼台声细细，秋千院落夜沉沉。

春宵一刻值千金花

有清香月有陰歌管

樓臺聲細細秋千院

落夜沉沉

僵卧孤村不自哀

思为国戍轮台夜阑

卧听风吹雨铁马冰

河入梦来

十一月四日风雨大作二首（其二）／陆　游

僵卧孤村不自哀，尚思为国戍轮台。夜阑卧听风吹雨，铁马冰河入梦来。

古人学问无遗力，少壮工夫老始成。纸上得来终觉浅，绝知此事要躬行。

事要躬行　得来终觉　壮工夫走　古人學問

　　　　　淺　　始　　無

　　　　　絕　　戌　　遺

　　　　　知　　紙　　力

　　　　　此　　止　　少

96

死去元知万事空

悲不见九州同

北定中原日

忘告乃翁

死去元知万事空，但悲不见九州同。王师北定中原日，家祭无忘告乃翁。

竹石／郑燮

咬定青山不放松，立根原在破岩中。千磨万击还坚劲，任尔东西南北风！

牧童騎黃牛歌聲振

林樾意欲捕鳴蟬忽

然閉口立

牧童骑黄牛，歌声振林樾。意欲捕鸣蝉，忽然闭口立。

春風如貴客，一到便繁華。來掃千山雪，歸留萬國花。

白日不到处，青春恰自来。苔花如米小，也学牡丹开。

白日不到处

青春恰自来

苔花如米小也

学牡丹开

泥 吞 鞭 浩

更 是 東 蕩

護 無 指 離

花 情 即 愁

　 物 天 白

　 化 涯 日

　 作 落 斜

　 春 紅 吟

己亥杂诗（其五）/龚自珍

浩荡离愁白日斜，吟鞭东指即天涯。落红不是无情物，化作春泥更护花。